U0114387

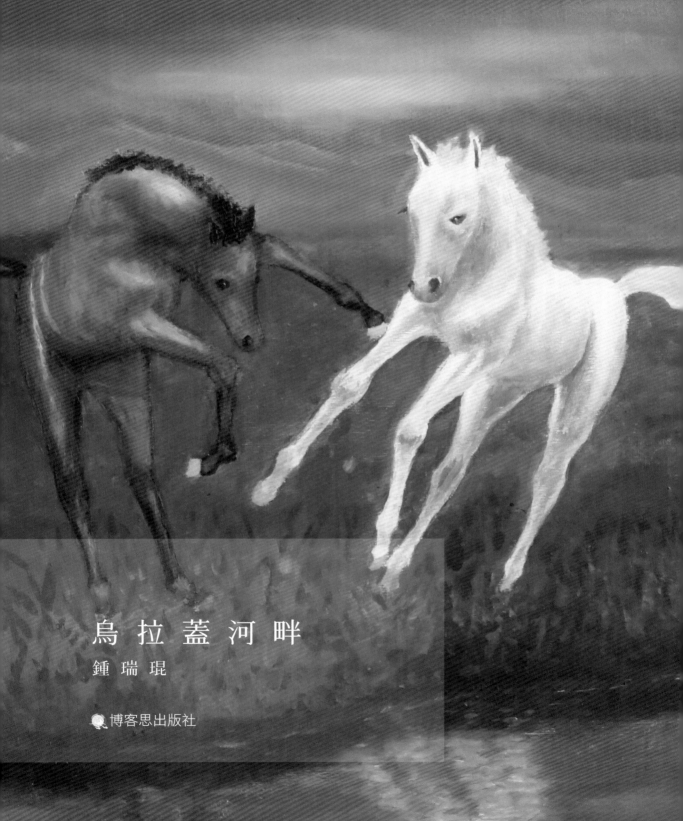

烏拉蓋河畔

鍾 瑞 琨

博客思出版社

牧‧千年

　　50 年前，我曾穿越千年，過了一段世代相傳的古代遊牧民族生活。那是和一千年前一樣的木輪牛車，一樣的套馬技巧，一樣的牧羊藝術，一樣的牛糞火，一樣的奶茶，一樣的手把肉，一樣的「走敖特爾」遊牧方式。今天，隨著牧區草場承包制和定居放牧的實行，傳統和經典的蒙族遊牧模式已消失。當年我所經歷的草原遊牧生活已經一去不復返。但是那段生活一直是我心中美麗動

我們也沒把自己當外人，沒幾天就把他們家當成自己家了。只要進包盤腿一坐，必有奶皮子拌炒米招待。老額吉還會摸索出箱底的砂糖，抓上一把加進去一拌，那味道就是在吃一碗大白兔奶糖。我們還吃過安姆佳和索布達做的恰勒卡森巴達。那是我吃過的最好吃的蒙族美味。製作這種美味很複雜，需要用兩塊石板將炒米磨成粉，混合進融化的奶油中，加適量糖凝結。吃起來落口消融，奶香和炒米香滲入心脾。

我們開始以為是牧民好客，後來漸漸明白他們不僅是熱情好客，而且是把我們當成他們的孩子一般慈愛呵護。以後相處時間長了，我們知道她們看我們的眼神和看小羊羔，小牛犢，小馬駒的眼神沒什麼區別。那以前在北京，在文革中，我們被灌輸最多的是鬥爭和仇恨，最缺的是愛和被愛。現在，來到敖特爾的第一天，我們事事處處感受到愛的環繞。在溫暖，善良和慈愛中，我們的惶惑不安的心慢慢平靜。愛本就存在我們的心中。從此以後，愛源源不斷地從我們心中流淌出來。

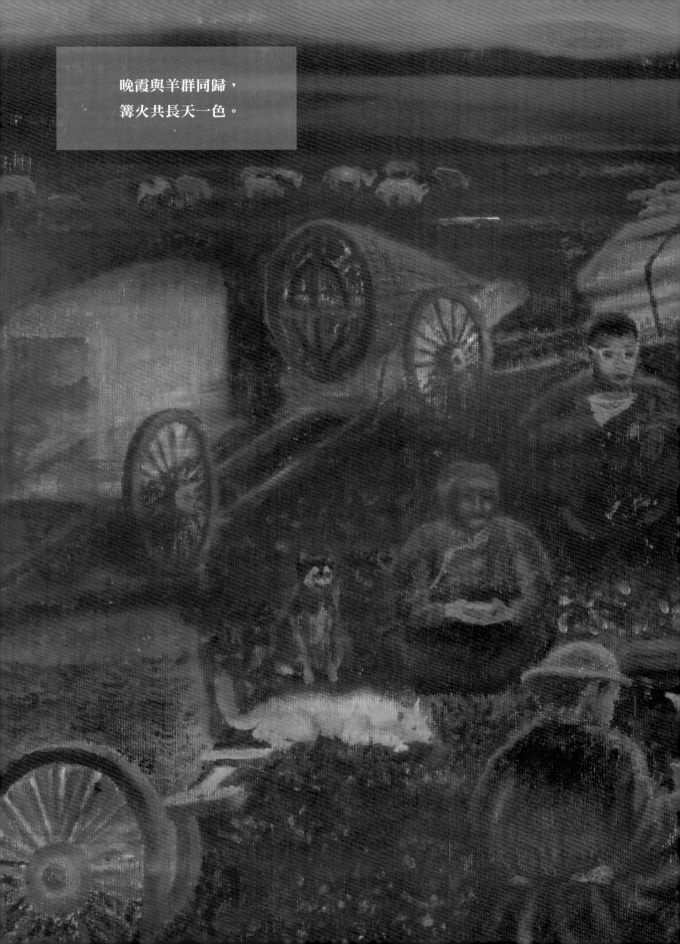

晚霞與羊群同歸，
篝火共長天一色。

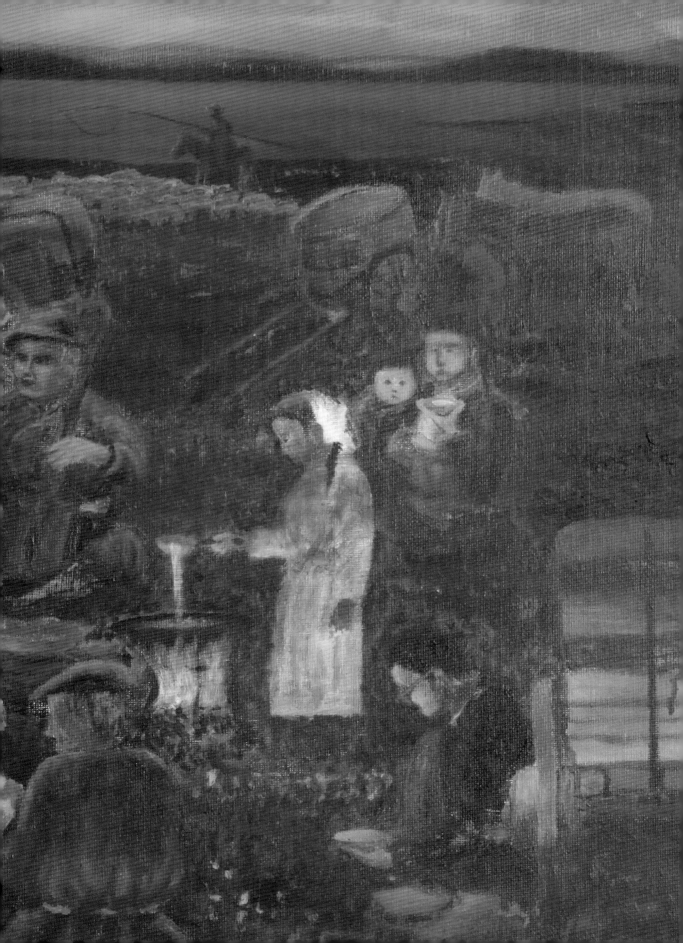

遷徙途中

1969 年的夏，畜群組從烏拉蓋公社東南向西北的長途遷徙令我終生難忘。

　　那時，經過一秋一冬一春對遊牧生活的熟悉，適應和磨合，我們三組的五個知青都選擇了各自的志向和專業。北午跟著馬倌道尼爾學放馬，翼南跟著組長格斯克學放牛，我和革命跟著巴雅爾學放羊，明華立志要種菜。為什麼沒人學放駱駝？因為駱駝非常難放，需要多年積累的經驗和技巧。大隊裡除了金巴，沒人能放。會放駱駝的人卻又非常容易，不需別人幫忙。駝群沒有天敵，一夏天都不用管。每個月確認一下駝群的位置，秋末憑經驗，風向和氣候變化找到駝群趕回來就行了。

　　開始，我們住自己的知青蒙古包。後來，冬天太冷。早起蒙古包裡零下 40 度。沒人願意第一個鑽出皮被生火燒茶。只好每人伸出一隻手猜丁殼決定誰先起床。那年冬天，我們的蒙古包裡永遠和冰窖一樣。再後來，大家一致決定住到各自的放牧師傅家。那是一個最棒的決定。我和革命住到金巴家。從此，每天清晨我們在羊糞爐火呼呼的燃燒聲中，在炒米奶茶的濃香中醒來。布里根給了我們一個溫暖的家。這樣，在一個陌生新奇的世界裡，在與從小生長的北京完全不同語言，秉性，習俗，教養的人群中，全身心地開始了與我們以前的生活截然不同的另一種生活方式。這種生活方式以前僅

在小説，史書中有過隻言片語的點滴瞭解——遊牧民族，遊牧生活。那是遙遠的，古老的，神秘的，令人神往好奇的生活。現在，就在我們眼前，我們身邊。我們盡情地溶入遊牧生活，享受著原生的，樸實的，坦誠的，互相關愛的人與人的相處和交往。在古樸，平靜，安閒的牧歌聲中，我們忘卻了千里之外仍舊如火如荼進行的文化大革命，忘卻了仍在牛棚中被批鬥的父母，忘卻了令人壓抑的階級鬥爭，忘卻了一切讓人心煩意亂的事。

我和革命 69 年夏天接手金巴羊群。記得第一天放羊，我怕中午會餓得受不了，鞍子上掛了一壺奶茶，懷理揣了幾塊奶豆腐。巴雅爾一看就笑了。結果中午奶茶全餿了，才明白巴雅爾為何笑。後來，沒過幾天我也就習慣了一整天茶奶不進的羊倌生活。開始，我是跟著巴雅爾放羊。巴雅爾是全隊最好的羊倌，他向哪個方向出羊，我也往哪個方向去。不過我會和他的羊群平行地差開幾百米，不吃他羊群吃過的草。當時我的整個人生目標就是把羊群放成全隊最肥最好的。跟著最好的羊倌可能是最好的選擇。夏天的羊倌生活是那麼美好愜意，躺在草叢中仰面凝望天空飄浮的白雲，就這樣一動不動，什麼都不想。這似乎是無盡的享受。直到羊群

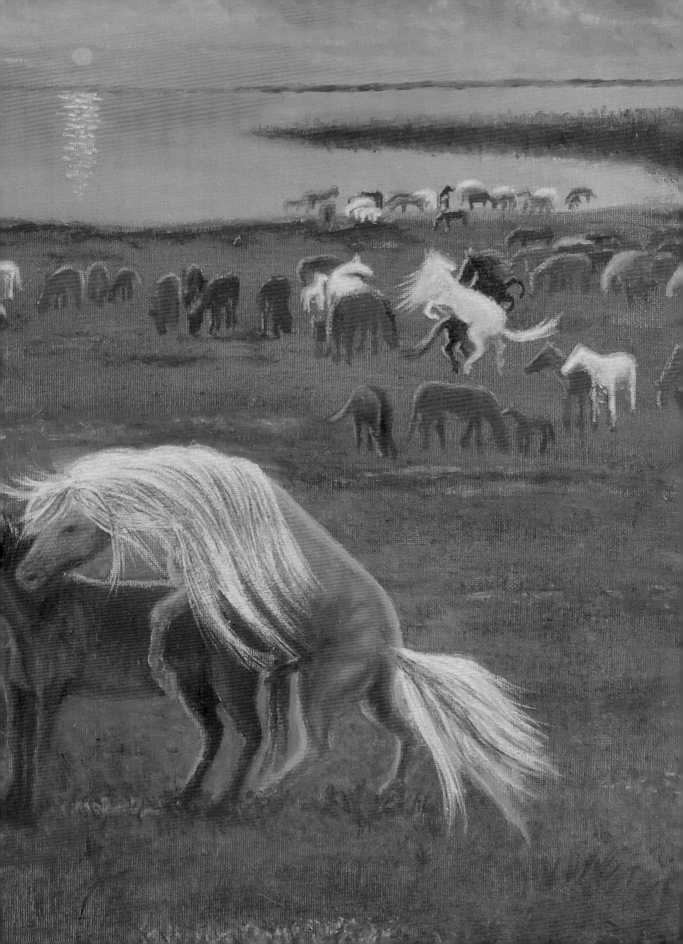

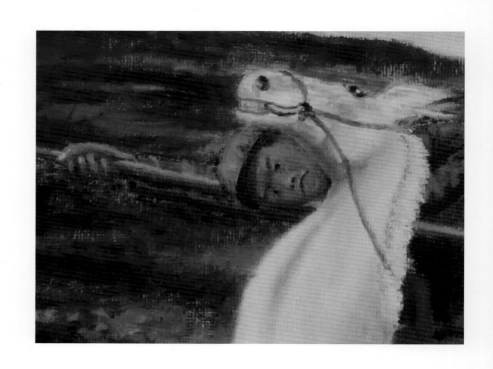

馬倌是牧民中的佼佼者。
牧民的孩子長大能當馬倌的也只百裡挑一。

馬倌北午（1970夏）

　　馬倌這活兒不是什麼人都能幹的。馬倌是牧民中的佼佼者。隊裡的馬倌有個特點，都把驕傲自豪寫在臉上。組裡開會給知青分工作，討論誰當馬倌的時候，北午毫不猶豫地應承下來。説實話，我當時是沒有把握能否學會套馬。放馬的經驗可以積累。吃苦耐勞的品質一零一中的學生大都具備。馬倌最重要最難的當屬套馬技術，卻不是每人都能學會的。牧民的孩子剛會走路就拿根小套馬杆套羊，套牛犢。長大能當馬倌的也只百裡挑一。

沒有馬棚，沒有飼料，蒙古
馬一年四季都是在草原上野生放
養。在酷寒的蒙古高原生存，全
靠自身千萬年自然選擇遺傳下來
的優秀基因。夏秋玩命吃青草，
長足膘，以供冬春消耗殆盡。好
不容易熬到春天，可能有百分之
二十左右的馬只剩最後一口氣了。
實際上它們差不多就是野馬。和
野馬的區別是它們被馬倌控制在
一定的範圍內的草原上遊蕩。至
於惡劣天氣，自然災害和天敵對
馬群的傷害，馬倌能起的作用有
限。馬兒們只能自求多福。馬倌
是這些野馬和人類的唯一聯繫。
當人們需要更換坐騎的時候，馬
倌就能抓到他們特定所屬的馬匹。

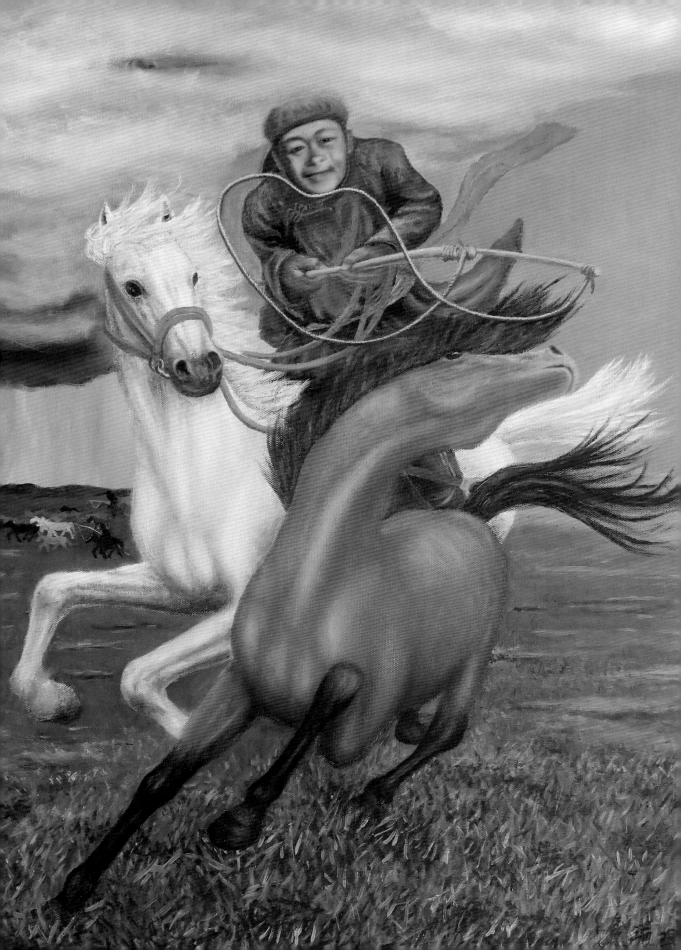

這些馬曾被訓服過，不用時又放回馬群，在自由自在的生活中重拾野性，不願再次被抓。每次馬倌套馬，它們都拚命逃跑，都是在套野馬。騎在高速奔馳的馬背上，一面要掌控韁繩，隨時糾正坐騎的奔跑方向，一面要雙手揮桿，甩稍繩準確套住極力逃脱的馬的頭頸交結處，就已經很難了。但是更難的還在後面。這關鍵時刻最重要的是控制坐騎的速度，要和被套馬保持相應速度，慢慢減速，逐漸加力勒緊稍繩，迫使被套馬停下。最常見的失敗是馬倌套住了馬，卻不能迫使它停下，反而被被套馬拉下坐騎，不得不撒桿，落得桿毀人傷。原因之一是馬倌坐騎減速太快，不能和被套馬同步，逐漸勒停被套馬。另一原因是稍繩套在脖子的部位太低，人的力氣再大也不如馬拉車力氣大，無法勒停被套馬。

自從當上馬倌，北午就開始苦練套馬基本工。套車轅子，套牛犢，套山羊，套狗……以至於我們家和金巴家的狗見到他都跑得遠遠的。當然，最重要的還屬實戰經驗。馬倌在馬群中練套馬，北午有的是時間和機會。我放羊，他放馬，平時也看不到他是怎麼練的，只知套馬桿是折了一根又一根。

那天，我去馬群換馬。北午問：「抓哪匹？」

我説：「上次騎過一次的生個子黑馬。你能行？」

看我疑慮的神色，北午滿懷信心地説：「放心吧，張飛吃豆芽！」説著拍馬衝進馬群。馬群立時爆炸。混亂中小黑馬衝出擁擠的馬群，正在加速逃跑。北午的坐騎奔跑中識別出主人要追的目標，爆發的加速度縮短了兩匹馬之間距離。北午輕舒猿臂，套杆稍繩飄落，套中黑馬小頸。動作乾脆利索。我心裡驚歎：「這小子套馬大有長進！」

正想著，北午的坐騎跟跑幾步，突然停了下來。北午反應迅速，立鐙移臀坐到馬鞍後。這個動作讓他不得不鬆手讓套馬杆先滑出幾尺，然後又緊緊攥住猛拉，借助鞍子後鏟對身體的阻力以對抗黑馬強大拉力。我以前見過馬倌丹巴做過這一套連續優美動作，羨慕不已。如今北午也學會了？真棒！但是不好，此時黑馬依然保持向前的衝力，北午被這衝力拉得猛向前趔趄，又拼命回拉。這人馬較力瞬間的畫面就這樣深深的印在我的記憶中。

一秒鐘後，較力的結果是北午被拉得飛下了坐騎，黑馬狂奔起來。北午卻依舊死死地拉著套馬杆不鬆手，在草地上被拖得翻來滾去一溜煙。借助撞在一個草墩子上的反彈，北午跳了起來，身體向後傾斜，倆腳站立被拖滑

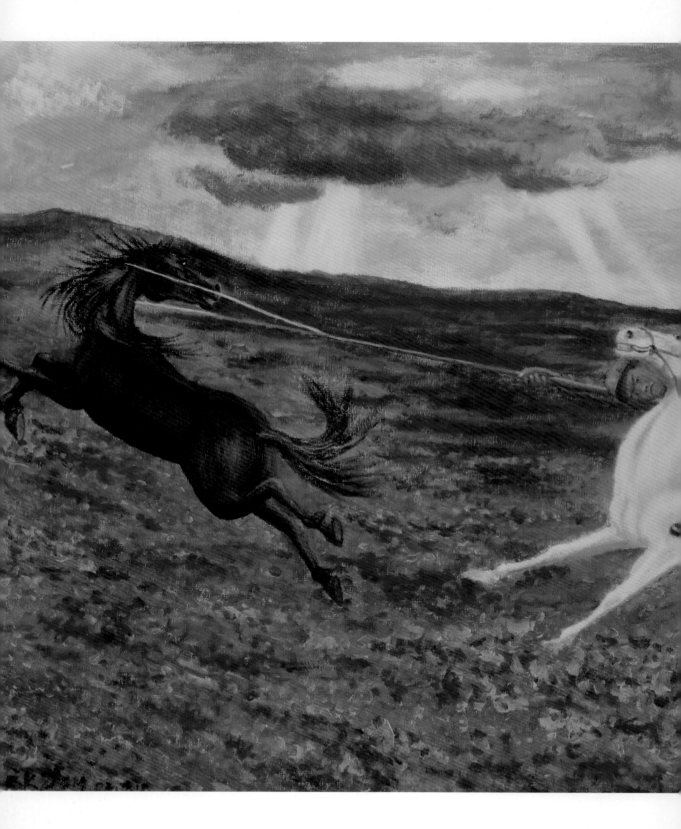

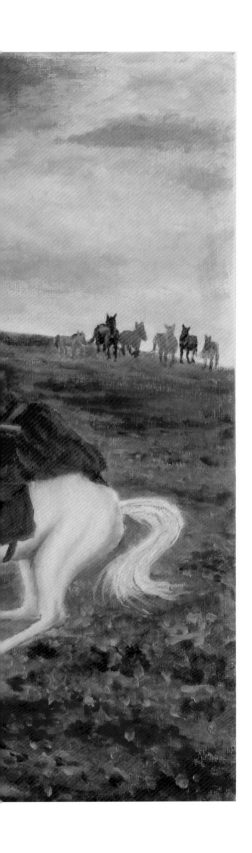

行，雙手仍舊緊緊攥著套馬杆。黑馬依然在奔跑，但因為阻力大增，速度漸漸慢下來，最後終於停下來。

給黑馬戴上籠頭，備好鞍子後，我問：「你為什麼不鬆手？套個馬，不要命啦？」

他說：「我不能再失去這根杆了。」

停了一會兒，又說：「要不是鞍子後面硌得蛋蛋生疼，我才不會被它拉下來！」

我笑得前仰後合。

狂風夾帶雪花、雪粒，
漫天飛舞，遮天敝日，天地混成一片。

R.K zhong

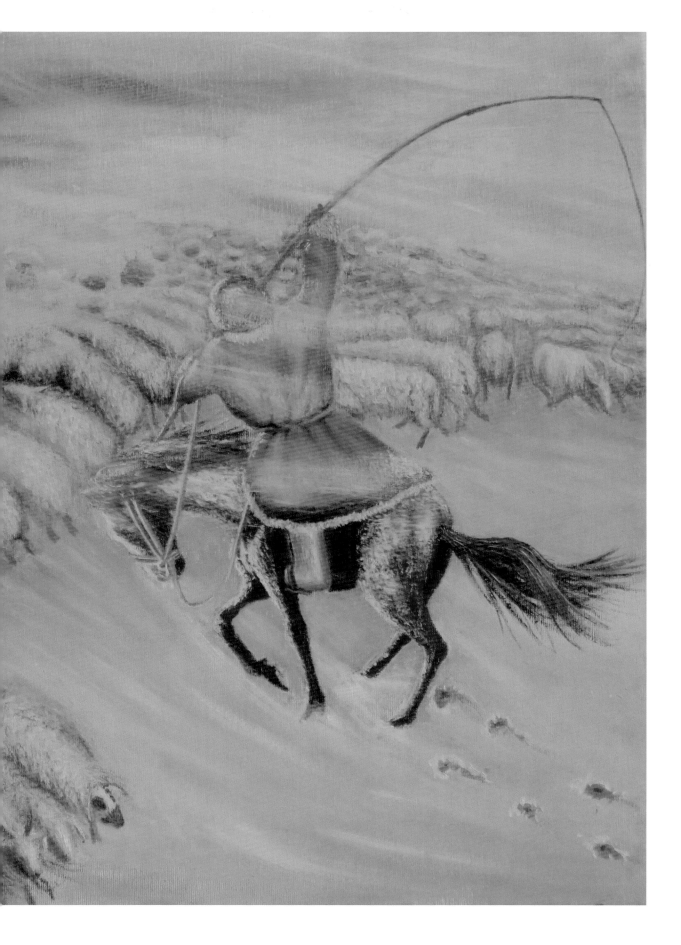

白毛風（1970 冬）

草原的暴風雪天氣，當地人稱為白毛
風。冬天放羊最可怕的就是白毛風。白毛
風刮起來天昏地暗。狂風夾帶雪花，雪粒，
漫天飛舞，遮天敝日，天地混成一片。能
見度極低，無法辨別方向。羊群絕對不頂
風走，只會順風一溜煙跑下去。這種極端
天氣中，牧羊人很難控制羊群。即使能控
制羊群，也無法辨別回家的方向。冬天羊
群走散走失，牧羊人凍死的事常發生在白
毛風天氣中。

　　即使晴朗的天氣，冬天放羊也不是夏
秋那麼舒服浪漫的事，氣溫都在零下 40
度以下。然而，在寒風凜冽中騎駱駝放羊
卻別有一番情趣。騎在駝背厚厚的絨毛
上，前後都有駝峰擋風遮雪，駱駝的體溫
透過鬆軟的駝毛，透過皮褲傳上來，溫暖
從屁股傳遍全身，格外舒適。現在，冬天

開車，坐在電加熱的座椅上就會回憶那種感覺。羊群散開吃草的時候，靠在駱駝背上，曬著太陽抽根煙或打個盹，都會覺得像神仙。另外，騎駱駝可以省馬。馬的膘情和體力保存下來用於春天接羔大忙季。

巴雅爾的叮囑，早晨出羊前凡是有變天的可能，都要朝逆風的西北方向出羊。大半個冬天過去，白毛風也經歷了幾次，遵照巴雅爾定律，一切都很順利。每次刮起白毛風，我都是在敖特爾的西北方，羊群就會順風向西南一溜煙跑回家，都能在天黑以前把羊群趕回圈裡。也不覺得白毛風有什麼大不了。所謂圈，即使在冬天也只是牛車和蘆葦捆圍成的弧形擋風牆。圈的東南方向是完全開放的。這使狼襲擊羊群很容易。

那天夜裡來了狼。敖特爾裡整夜在爆發陣陣的群狗狂吠，幾次把我驚醒。下夜的布里根和革命發出拖長尾音的「啾——，啾——」呼喊聲此起彼伏。清晨，一出門就看到趴在蒙古包旁喘粗氣的「帕布蓋」和它脖子上血乎乎的傷口。「帕布蓋」是我和革命的牧羊犬，那時剛滿一歲。顯然初生狗犢不怕狼。衝在最前面被咬傷。看起來，昨夜狼狗之戰相當激烈。我檢查傷口。只見脖子下皮肉被尖牙撕開 3-4 寸，露出氣管和搏動的頸動脈。心中歎道：「好險！再深一點，帕布蓋就完蛋了。」我找來消炎粉和紅藥水撒在傷口上，又用繃帶纏好。帕布蓋舔我的手以示感謝。我拍拍它腦袋：「好小子，應該感謝的是你啊！」

革命傷心的說：「來了最少 3 只狼，一隻母羊被狼掏了。」他看起來精疲力盡，多半一夜沒睡成。

我圍羊群轉了一圈，在南面發現血跡，又往前走，看到露在凍雪上的黃草梢掛著粉紅色的羊腸子，瀝瀝拉拉幾十米。再往前走，雪地中發現一個青灰色的圓圓的羊胃。黃色的草渣從破損處流出來，早已凍得硬邦邦。我這才明白什麼叫「狼掏羊」，就是把內臟都掏出來，然後把羊肉扛走。

看看天氣不錯，我想繼續查看狼劫走羊的蹤跡，就將羊群趕

向西南的山坡，自己騎著馬循著狼逃跑的蹤跡向南方邊走邊看。走了很遠，除了雜亂的狼腳印和幾滴雪跡並沒發現什麼。這時羊群已爬上西南的山坡，我拍馬追趕羊群。

太陽三杆子高了，還是灰朦朦的沒一點熱氣。羊群翻過了山坡。我坐在坡頂抽煙，百無聊賴，任由羊群向西南邊吃邊走。山谷裡靜謐，安閒。只聽見羊蹄踏破雪殼的嚓嚓聲。午後，不知從哪兒飄來一片雲，遮住了太陽，像是襲來一片陰森。我想可能要變天。起身，拍拍袍子上的雪，上馬，依然悠閒漫步，緩緩把羊群聚攏往回趕。那時候我還沒著急，想未必真會變天，只是提前預防。再說憑我這麼大本事，就是真變

天我還能趕不回家羊群，成了龍梅玉榮不成？羊群重新散開，邊吃邊往回走。我估模著，照這速度回到家太陽還沒落山。不料風很快起來了，捲來大片大片烏雲。霎時間飄起了雪花。臥槽！說變就變，也太快了吧！我這才開始著急了，但仍覺為時不晚，催馬小跑將羊群圈到一起往回趕。那天出羊是西南方向，回家是東北方向，並不完全逆風，開始一段還算順利，還能透過雪幔隱約看到山影。當羊群開始翻越敖特爾

39

西南最後一道坡時，已變成狂嘯的白毛風。天上飄落的和地上掀起的雪被狂風捲到一處，像無數巨大的銀鞭，在空中飛舞著，呼嘯著，又猛然抽下來擊碎草原。凍硬的雪花，雪粒借著風速是向你射來千千萬萬小玻璃碴，小鋼針，打得你抬不起頭睜不開眼，無處躲藏。這時，即使你能抬頭四望，也白茫茫一片，辨不出回家方向。何況風雪抽得你抬不起頭。我這才知道頂著白毛風趕羊有多難，羊群只想順風跑。我解開套馬杆稍繩當成鞭子掄圓了拼命抽打，剛把這邊的羊兒們逼得轉向，另一頭的羊兒們又順風跑起來。我全力催馬大跑，來回來去，疲於奔命。雖然四周風雪交加混沌一片，我心裡還明白，家在東北方。只要讓西北風抽打我的左前方臉頰，方向就大致是對的。幸虧那天我騎的是紅馬，耐力，速度和膘情都是最好的。這種情況下再也不能珍惜心疼它了。平時我從來不捨得對它用鞭子，紅馬都很努力。現在不時鞭子抽在屁股上，紅馬似乎知道搏命的時候到了，格外奮勇，在風雪中輾轉騰挪，使盡全身本事，汗水混著雪水早在它身上結成一層冰殼。

當我又一次在羊群的一端封堵猛抽往回跑的羊群，一轉頭，瞥見另一端羊群猛然向我這邊聚

攏。正詫異誰在幫我趕羊嗎？就看到一小群羊留在後面並順風猛跑。一個灰色的身影赫然追在小群羊後躥跳驅趕。「不好！狼！」我心頭一驚。真是禍不單行，在我疲於奔命的時候，狼趁虛而入。我在心中快速盤算，是去追那小群羊，還是確保大群羊。如果是四，五隻羊我也就放棄了。可這是二百多隻呵！我迅速決定，縱馬去追那小群羊。

「狼啊，狼啊，你他媽也太貪心了！」我心中罵道。感覺到胯下紅馬混身肌肉緊繃跳動，風馳電掣般追上被狼驅趕的小群羊。我掄起套馬杆猛抽，鞭花在那灰影頭上爆響。狼跑開了，轉瞬消失。我圈起小群羊，焦急萬分往回趕，擔心大群羊的安危。頂風雪趕著小羊群，我預料很快迎上順風跑下來的大群。然而，好一陣仍然看不到大群。我越來越焦慮不安。如果這時狼去襲擊大群羊，我就完了。如果大群羊順風跑歪了一點，和我差開了，我也完了。可怕的景像在我腦海中出現，一千隻羊被狼群劫走，屠殺。血染紅白雪草原，羊腸子，羊肚子遍佈雪原。完了！完了！完了！一切都完了！我正悲觀絕望到極點，風雪彌漫中，隱約浮現一個駱駝身影。我心中驚喜，再向前趕幾步，看見了被騎駱駝人聚攏在一起的羊群。啊，騎駱駝的人正是革命。太好了，羊群保住了！心中狂喜。「革命，你來的……太是時……候！」明知他聽不見，我仍興奮地破口大喊。立刻被狂風加雪粒噎了回去。看到大群羊，小群羊加快腳步，甚至頂風跑起來，瞬間溶了進去，變成一群。我朝革命揮手。他也朝我揮手，並手指了指羊群另一端。於是，我們心領神會。我騎馬，革命騎駱駝，分別從羊群兩側圍，逼，堵，截。有了革命幫助，那一大群傻羊似乎變得聽話多了，我們終於在天色全黑的時候把羊群趕回了臥盤。

後來革命告訴我，巴雅爾注意到我早晨向南出羊，變天刮起白毛風後，告訴革命騎駱駝去接應我。

牧羊姑娘（1970 冬）

　　遊牧生活的艱辛不是城裡人和農耕人能理解的。說是艱辛，不如說是孤獨和寂寞。農民割一天麥子或耪一天地，多半會腰酸腿疼疲憊不堪，撂下鋤頭只想歇著，話都懶得說。牧羊人在山上放一天羊，見不到一個人。整天和羊說話，和馬說話。抽一根煙，能呆坐冥想 15 分鐘。趴在地上把各種各樣的草揪來嘗，餓了吃木蓿豆莢，渴了吃酸塔子草……熬過一天的寂寞，回到敖特爾，見到哪個孩子都想抱一抱，親一親。見到誰都想說上幾句話。

　　寒冬的某一天，在冰雪覆蓋的海拉斯泰山南坡，孤寂的牧羊人，我騎著駱駝來

到坡頂的時候，看到遠處一點鮮紅，像是白茫茫的雪野綻放著一朵鮮豔的百合花。走近一些，看到靠著駱駝坐的戴紅頭巾她，和坡後散得很大一片的羊群。心中湧起一陣莫名的欣喜，我連忙調整了羊群行進方向。這樣我的羊群和她的羊群分別散在山坡兩側，向不同方向邊吃邊走，不會摻到一起。我來到她身旁，一看就是個知青。我從她眼中也看到意外驚喜，就下了駱駝，在她旁邊的雪坡上坐下。聊天中我知道她們的敖特爾在東北面翻過三道山梁的山谷裡，離我們並不太遠，卻是屬於另外一個公社的牧業大隊。她是來自北京的另一所中學。那天我們說了很多話，很難想像在北京街頭遇到一個陌生女孩會有這麼多話。竟然一見如故，相見恨晚。後來，我抽出一根煙點燃，悠然自得地深吸一口，一幅若有所思的深沉的牧羊人的模樣慢慢吐出。她看到也要試試。是呵，孤獨的牧羊人，抽煙是必需的。於是，點了一根給她。她無比深沉的吸了一口。然後，咳的臉都綠了。我們聊著聊著，意猶未盡時，兩群羊卻越走越遠了。最後，不得不依依不捨

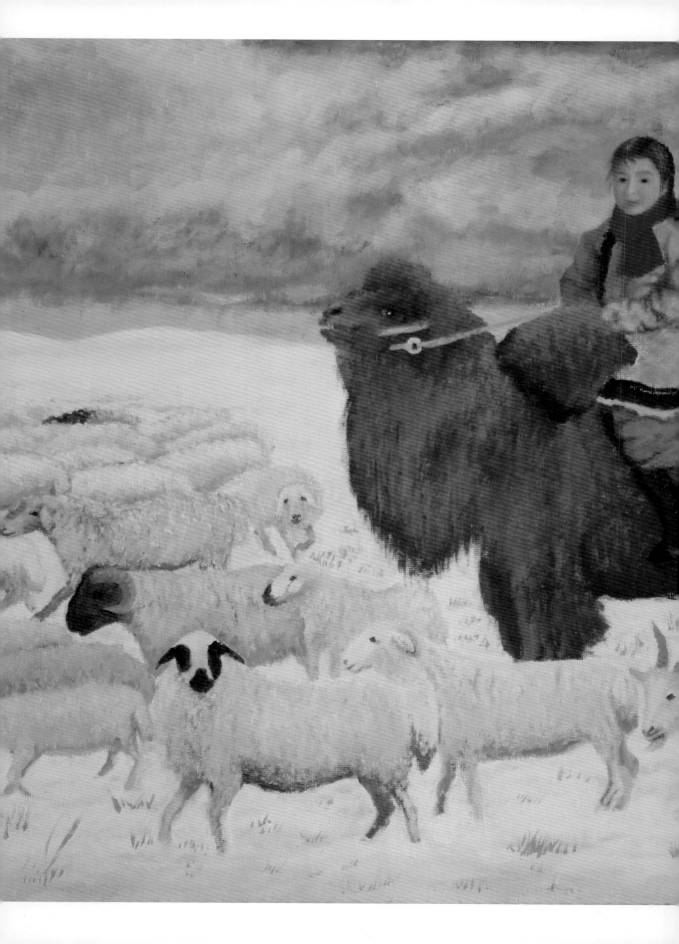

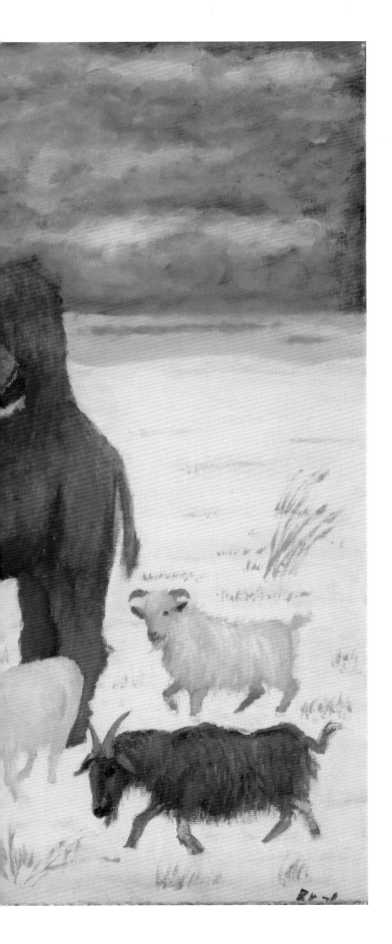

相遇只是偶然的，
機會稍縱即逝，
抓不住會是一生的遺憾。

的分手，分別去追趕各自的羊群。上圖就是我和那個牧羊姑娘分手時最後一瞥留下的記憶。

從此，我就落下病根了，在山頭抽著煙發呆冥想時，滿腦子都是和她聊天的場景。她那雙明亮聰慧深沉的大眼睛總是出現在眼前。那是一種甜蜜的回味。後來，往東北方向出羊成了我的偏好。每次向東北方出羊都抱著一個希望，希望再次看到白雪茫茫中那鮮豔的百合花。但是，從此以後我再也沒有看到她。每次和羊群一起帶回的只是失望和惆悵……

茫茫雪原上相距很遠的兩群羊，可能和茫茫人生兩個匆匆的過客類似，相遇只是偶然的，機會稍縱即逝，抓不住會是一生的遺憾。

第一隻羊羔（1970春）

　　我 1969 年夏天接手金巴的羊群。第二年三月間某天，大雪下了一夜。清晨，聽到包外隱隱傳來那種奇特的咩叫聲。那是溫柔的，低沉的，斷斷續續的叫聲。開門看到的就是這幅畫面。大雪覆蓋了羊群臥盤，像是天上的雲朵飄落到羊圈裡。潔白的雲彩中間是一隻濕漉漉的哆哆嗦嗦的初生羊羔。它的媽媽，一隻消瘦的黑眼圈母羊在不停地舔著它，同時發出慈愛而溫柔的聲音。母羊背上的雪已部分抖落，露出脂肪耗盡的乾癟尾巴。小羊羔被舔得搖來晃去。媽媽知道，只有舔乾了才不會被凍死。媽媽柔軟的舌頭每舔一下都給小羊

47

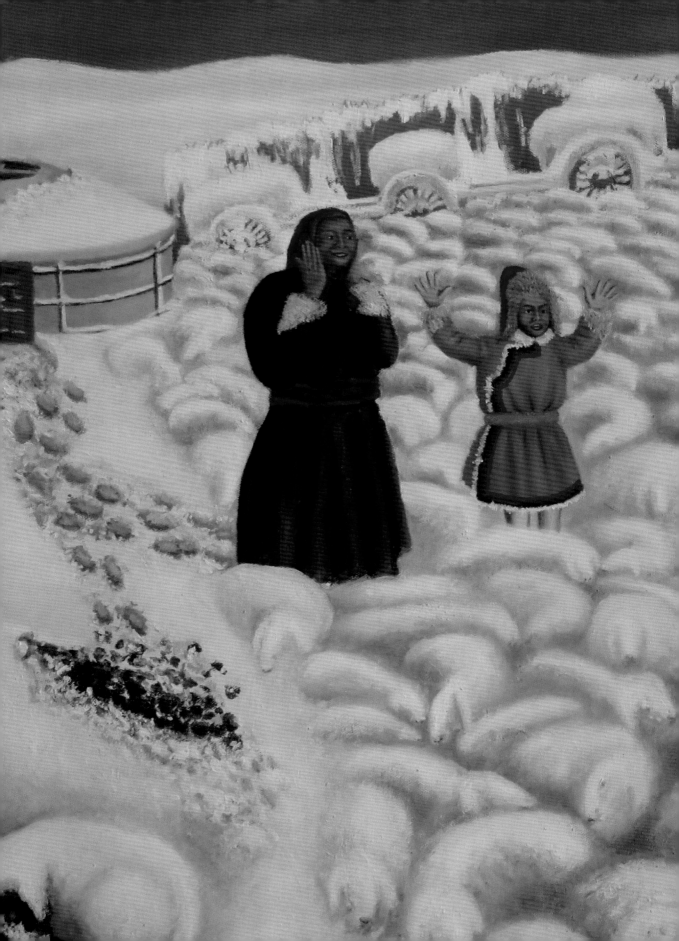

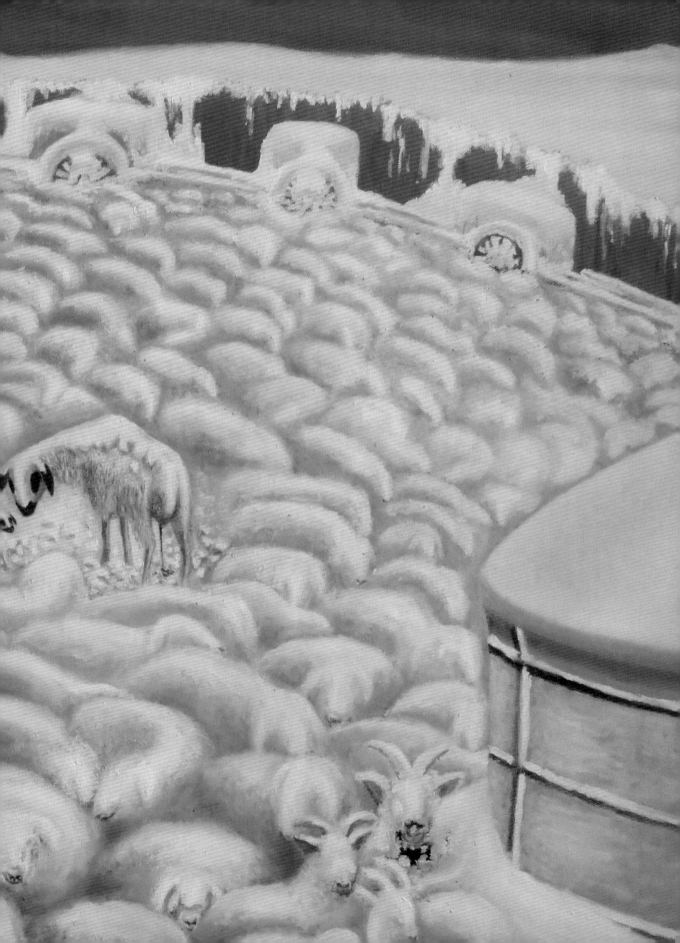

羔帶來一撇溫暖。

　　天啊，偏偏在這酷寒的大雪後的清晨，今年的第一隻羊羔出生了，接羔季節開始了。那是我第一次經歷接羔季，第一次看到剛出生的羊羔。

　　直到現在，我的眼前依然會時常浮現我們的布里根看著第一隻羊羔的笑咪咪的面容，那雙樸實善良的眼睛裡充滿慈愛。我們稱乎她布里根，幾乎忘記她的名字，巴依斯赫愣。她一天到晚都在忙碌，燒茶，做飯，撿牛糞，擠奶……每晚，布里根為我們蓋好皮被，掖好皮袍，才最後一個吹燈躺下。早晨冰冷的蒙古包裡布里根第一個起來，升火，燒茶。

包裡暖哄哄的，飄滿茶香後，我們才陸續從一堆羊皮中鑽出來。布里根總是微笑著看著周圍的一切，從未見到布里根對任何人或牲畜發過脾氣。

　　畫中的男孩是我記憶中的新吉勒格圖，是老阿迪亞的小兒子，布里根的侄子，常常到我們家來玩，有時也會幫我放羊。在我眼中，他是全白音高勒最帥的男孩。

楚布魯納 （對羔） （１９７０春）

四月上旬，草原上開始了接羔大忙季節。多數羊羔都在這以後一個月期間出生。一個一千五百隻左右的羊群，大約有六、七百隻懷孕母羊。高峰的時候，每天有三、四十隻羊羔出生，牧羊人早已忙得顧頭顧不了腚。隨著出生的羊羔一天天增多，一群羊就會分成了兩群。一群是已產過仔的帶羔母羊群，叫做薩哈；另一群叫索白。索白群包括待產母羊，羯羊和未成熟小羊。去年冬天搬到這片草場是看中了它雪淺草高。羊群能夠吃到露在雪上面的草尖。初春，隨著雪的融化，草場已被啃了很多遍，草也越吃越短，現在只剩下草根可啃。雖

然地上已然露出嫩綠的草苗，但是還太小，啃不到。薩哈群中的母羊們散成一大片，個個都在專心吃草。它們都心裡明白，目前還只有靠這些營養低劣的去年的草根填飽肚子，靠自己強大高效的消化系統將這些看起來沒營養的枯草根變成乳汁。在這料峭寒冷的春天，羔羊太需要乳汁了。羊羔們和忙碌吃草的媽媽們正好相反，它們有的臥在地上打盹，有的不時的跑到媽媽肚子底下頂一下，噙住乳頭吸幾下，然後又跑開。更多的則是一群一群的在吃草的媽媽之間躥來跳去，追逐玩耍。比賽誰跑得快，誰跳得高。它們玩起來忘記了一切。羊群散

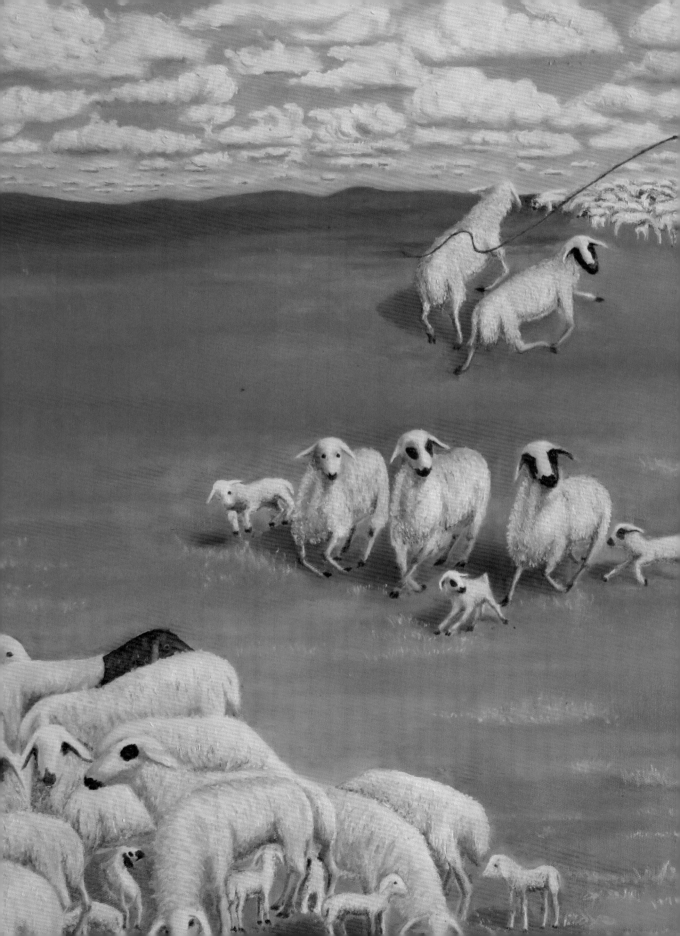

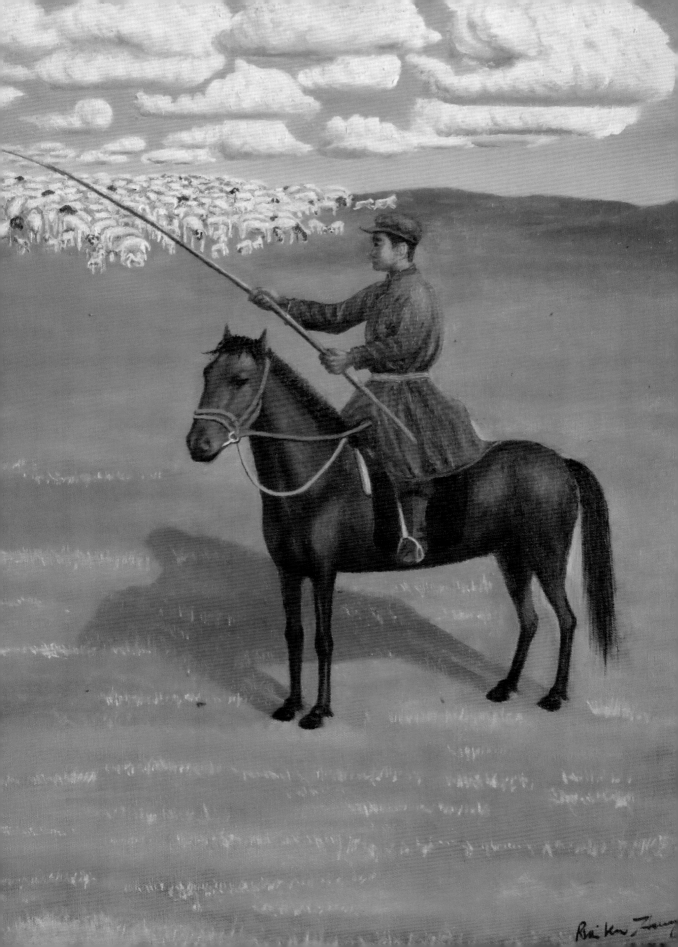

得那麼大，它們越跑越遠，過一會兒就不知道媽媽在哪兒了。等到它們玩餓了，想吃奶了，卻找不到媽媽了。於是咩咩地哭著，又成群結隊的四處亂跑。

「楚布魯納」是牧羊人的最高的技術活了，是讓每隻羊羔找到媽媽的最簡捷快速的方法。牧羊人催馬圍羊群小跑，將散成一大片的羊群圈到一起。然後解開套馬杆的稍繩，當做鞭子。輕輕一揮，鞭稍到處，分出了幾隻母羊。如果這幾隻母羊身後都有羊羔緊緊跟隨，則把這一小群帶羔母羊趕到離大群 50 米開外的地方。如果母羊沒有羊羔跟隨，一邊跑還一邊咩咩叫著。顯然，她

的羔子不知去哪兒了。牧羊人揮動套馬杆，一聲清脆的鞭花在這母羊鼻前爆響，把落單的母羊趕回大群。這時，所有在大群裡的母羊都會齊刷刷瞪著分出去的那一小群羊。大概這就是「羊群效應」，受好奇心驅使，這時又會有幾隻母羊離開大群小心翼翼地向小群走去。她們身後會有她們的羔子緊緊追隨。後面不斷有帶羔母羊跟上。凡是帶羔母羊，牧羊人就讓它們過去。凡是有單獨母羊或單獨羊羔企圖跑到對面羊群時，牧羊人就大鞭一揮將它們趕回。就這樣不斷有帶羔母羊們走過去。漸漸地遠處的小群變成了大群，這邊的大群變成小群。

找不到媽媽的最淘氣的羊羔，現在很容易就找到媽媽了。遠處分出去的羊群裡，小羊羔們個個都喝飽了奶，母羊們已經散開低頭吃草了。當最後一對帶羔母羊走過牧人的監控後，每隻小羊都找到媽媽，兩群羊重新成為一群，這次「楚布魯納」就結束了。這樣的「楚布魯納」每天要做 3 次，才能保證每隻羊羔都吃得飽飽的。

我把前後肚帶
勒得緊緊的，
戰戰兢兢的蹬鐙上馬鞍。

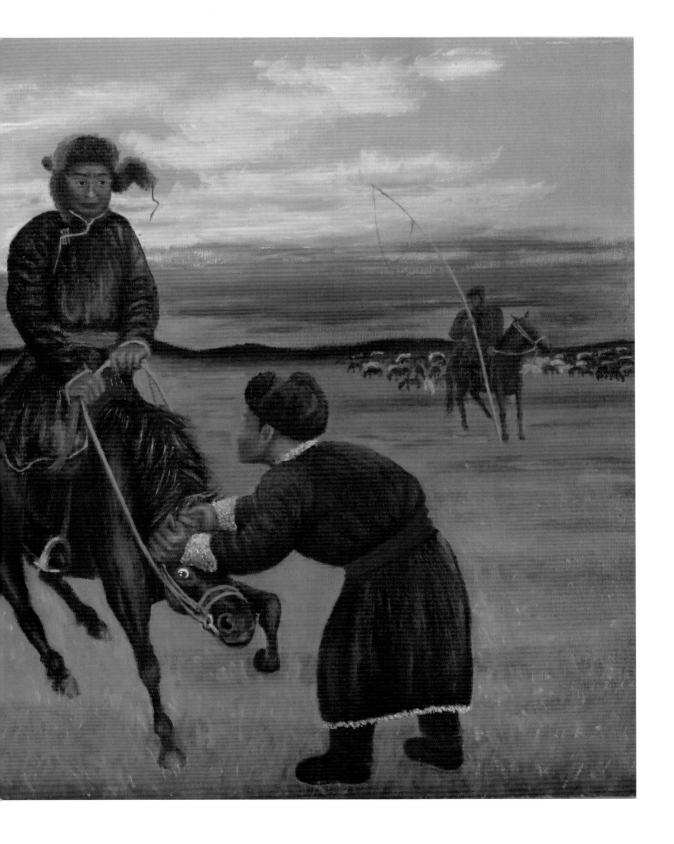

訓生個子（1971春）

那年春天，我第一次訓生個子馬。

春天訓生個子馬是蒙古遊牧民族千百年來行成的傳統習俗。之所以選擇春天訓馬，我想是經歷酷寒的冬天，馬兒去年夏秋積累的膘情早已消耗殆盡。春天青黃不接時，黃草的營養成份已降到最低，青草又吃不到，馬兒饑腸轆轆，體力最差，是最容易訓服的時候。

清晨出羊前，金巴對我說：「道尼奧今天晚傍要給你抓生個

子呢！早點兒收羊去馬群。」道尼爾是組裡的馬倌。冬天畜群組裡開會時我就說了想訓生個子，他還真惦記著這事呢。也許是我的老哥兒們，跟著道尼爾學放馬的知青馬倌北午不斷提醒他。這消息讓我既興奮又緊張又擔心，整天放羊都在想著「一個倒栽蔥被馬尥下來，馬兒帶著鞍子一溜煙跑沒了影兒」。這是那天畜群組會上我提出要騎生個子後，巴雅爾說會發生的事情。當時，眾人聽了哈哈大笑……放羊的人誰不想騎生個子？隊裡分給每個羊

倌兒7匹馬，但是誰都覺得不夠用。自己的愛馬養得胖胖的，也捨不得騎，說是留到冬天最要命的時侯才騎呢。訓個生個子，你最少能間斷地騎兩，三年，就把自己的馬省下了。

太陽落山前，我已把羊群散放到敖特爾前的山坡上，讓羊群向敖特爾的方向邊吃邊走。我回到家，讓9歲的新吉勒格圖幫我照看一下羊群，就催馬直奔馬群。

晚霞中，看到7、8騎在馬群中躥來跑去，好不熱鬧。看來今

天不只我一個人要騎生個子馬。春天套馬抓馬摔馬是牧民們一年中最大的娛樂，是和城市人踢足球打藍球一樣過癮的運動。一方面，套馬抓馬摔馬能讓最兇悍的烈馬變得服服貼貼，即使不服也挫掉些銳氣，知道人類才是最厲害的。另一方面，這種馬群中的娛樂活動驅動整個馬群奔來跑去，所有的馬都活動開了，出汗了。有利於更快脫去冬毛，上膘。

看見我來了，馬倌道尼爾立刻幫我抓馬，他知道我可能還惦記著羊群。「就抓那黑兒馬子群中的小黑馬吧！」話音未落，北午的杆子馬已經衝了過去，套馬杆一抖，梢繩悠然飄向擠在一小群馬中的一匹小黑馬。這時的馬群早已被前面的娛樂活動啟動，反應極靈敏，聚集的小馬群瞬間爆散，四下奔逃。小黑馬往前一躍，梢繩慢了一點，落在它頭上，它把頭一甩，落荒而逃。北午的黑麻點白馬果然是匹出色的杆子馬，立刻識別要抓的是誰，緊追小黑馬不捨。小黑馬還真不是省油的燈。它兩次被白馬逼近，又加速逃開。我心中暗自得意，馬倌給我挑的多半是匹不錯的馬。這時馬群已完全散開，小黑馬可以隨心所欲地狂奔。馱著馬倌追逐的白馬自然沒有小黑馬那樣輕靈迅捷。好在小黑馬不捨得跑離馬群，始終在散開的幾個小馬群之間豕突狼奔，這正是牧人們想要的。道尼爾，丹巴，巴雅爾，

小布合圖，金巴，還有組長格斯克，此時已分開形成一個寬三，四十米的口袋。北午心領神會，驅趕著小黑馬進入口袋。馬杆紛飛，小黑馬終於被格斯克的套馬梢繩套住脖頸。緊接一個側拉，飛奔時突然出現一個和奔跑方向成九十度的拉力，身體還在向前飛，頭卻轉了方向，小黑馬立時橫摔出去。驕橫的不知天高地厚的小子摔懵了，摔得暈頭轉向。沒等它醒過味來，格斯克早已撲上，壓在它的肩胛上，使它無法站立。巴雅爾趁勢套上龍頭。格斯克接過龍頭韁繩，讓馬站起的瞬間，抓住兩隻馬耳朵壓向地面，不停搖晃。巴雅爾揪住馬尾巴，沖我喊：「看熱鬧哪？快備鞍子啊！」我這才醒悟，緊忙搬鞍下馬，卸鞍子，摘龍頭，釋放坐騎。

我抱著鞍子，叮鈴噹啷地走近小黑馬時，它極力掙扎，氣惱得鼻子呼呼作響，十分恐懼的樣子。無奈被壓住頭，又被拉住尾巴，眼睜睜看著我把一堆亂七八糟的東西搭在它背上。它幾次欲圖跳起來甩掉背上的鞍子，卻跳不起來。我把前後肚帶勒得緊緊的，戰戰兢兢的蹬鐙上馬鞍。我聽見背後巴雅爾嘿嘿的訕笑。聽那笑聲，似乎已經看到我倒栽蔥從馬背摔下來。我更加緊張，兩手緊抓馬嚼子韁繩，兩腿緊夾馬肚。當我看到抓住馬耳朵的格斯克的輕鬆的笑容，緊繃的全身神精隨即放鬆了一些。格斯克緊抓耳朵左右搖晃小黑馬的腦袋，突然抬頭問我：「準備好了嗎？」

我説：「準備好了！」

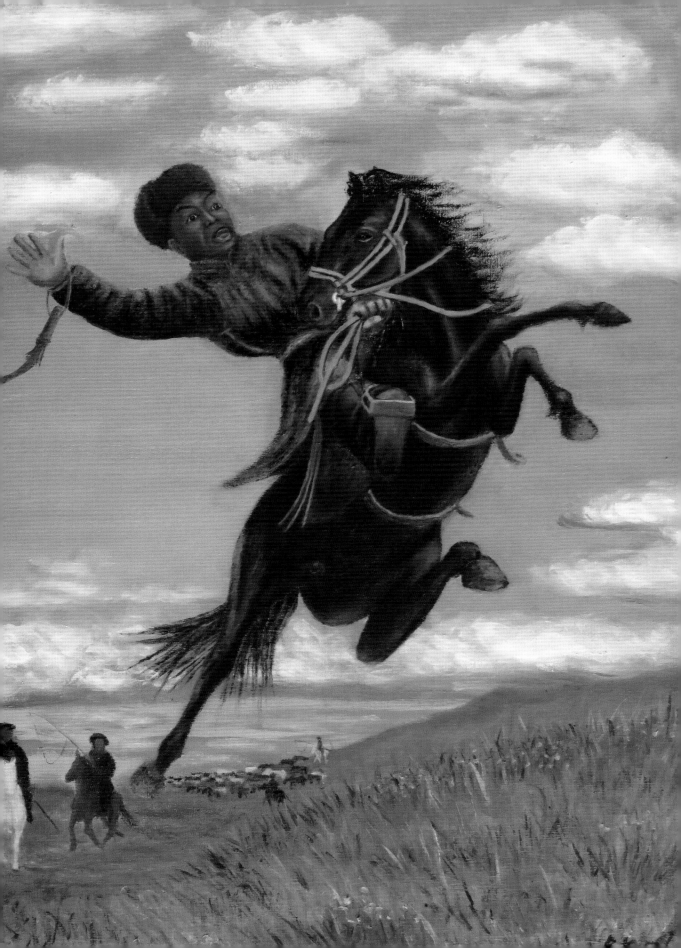

話音未落，格斯克鬆開了馬耳朵，順手搧了它一耳光。小黑馬早被搖晃得暈暈乎乎，突然輕鬆，就朝著巴掌搧的方向，一片開闊的山坡上飛奔。跑著跑著，忽然覺得不對勁，背上怎麼馱了個這麼沉重的傢夥？於是停下來，拼命尥蹶子，前跳後蹮，竭盡全力想把我從背上甩下來。這是一陣狂風暴雨般的蹶子，我知道是躲不過的。儘管早有準備，還是被尥得前仰後翻，左倒右歪。好幾次幾乎倒栽蔥摔下來，最後還是沒掉下來。自以為騎術不錯，

其實是運氣好。因為前一個蹶子已使我屁股離鞍失去平衡，只需閃歪一下，我就倒栽蔥了。但是小黑馬後一個蹶子又將我顛回鞍子。最終，我幸運地熬過了這陣暴風驟雨，小黑馬又開始朝山坡上奔去。風在耳邊呼嘯，山坡草原向身後飛去，迅疾平穩，感覺太好了。小黑馬喘著粗氣，飛奔漸漸變成快跑、慢跑……小黑馬終於體力耗盡，變得服貼溫順了。我知道該回家了，就用巴雅爾教給我的方法，短鞭在它右眼前晃一晃，同時馬嚼子向左擺，它就向左轉。小黑馬很聰明，很快學會隨馬嚼子擺動轉變奔跑方向。這樣很快回到敖特爾，把它拴在箱車軲轆上。擔心晚上受驚，掙脫韁繩，我又上了馬絆。一切順利。明天我將騎著小黑馬去放羊，還有一整天時間熟悉它，訓練它。

這是我訓的第一匹生個子馬，至今還記得它那雙明亮的純潔無瑕的大眼睛。第二天放羊，我給它撓了一天癢癢，耳根後、脖頸下、肚皮旁……後來，我又訓了三匹生個子。對它們，就沒那麼好了。

走敖特爾（1971 夏末）

那年夏末，巴雅爾，阿迪亞和我的羊群去「走敖特爾」。

　　在夏草場放著好好的羊，為什麼要「走敖特爾」？跟著巴雅爾走了一個月，我才懂得，「走敖特爾」就是趕羊到一片從來沒有牲畜涉足的草場，邊走邊吃，傍晚吃到哪兒，就臥在哪兒，就在哪兒紮營。羊兒每天都吃沒有牲畜趟過的最好最嫩的草尖，最飽滿的籽實，最豐滿的漿果。吃完了睡，睡完了吃，快速上膘。

　　我和革命包放一群羊。平時，都是我白天放羊，革命晚上下夜。「走敖特爾」也是如此。阿迪亞的妹妹，15 歲的蓮花跟出來走敖特爾，幫助哥哥給羊群下夜。幫巴雅爾下夜的是 15 歲的侄女索米亞。

　　八月初，一場大雨洗去暑熱，繽紛斑斕熱鬧繁華的夏日原野被深沉的墨綠代替。秋涼驅走了炎夏。秋的驕傲是果實，但從不炫耀。飽滿的籽實和沉重的豆莢都藏著呢，清風佛過草稍的瞬間，才能看見它們羞澀低垂的頭。趕

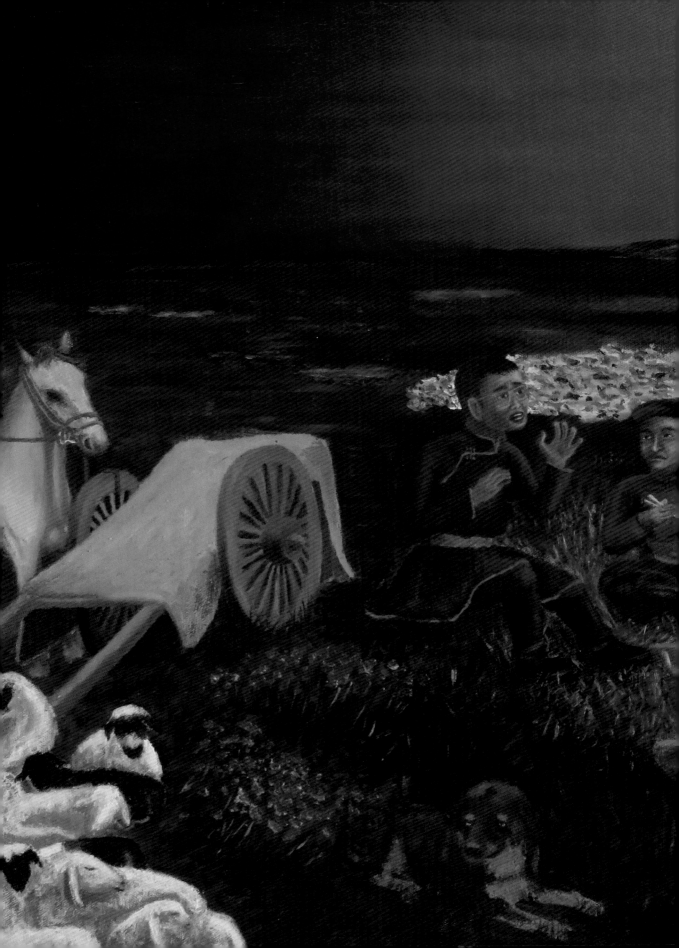

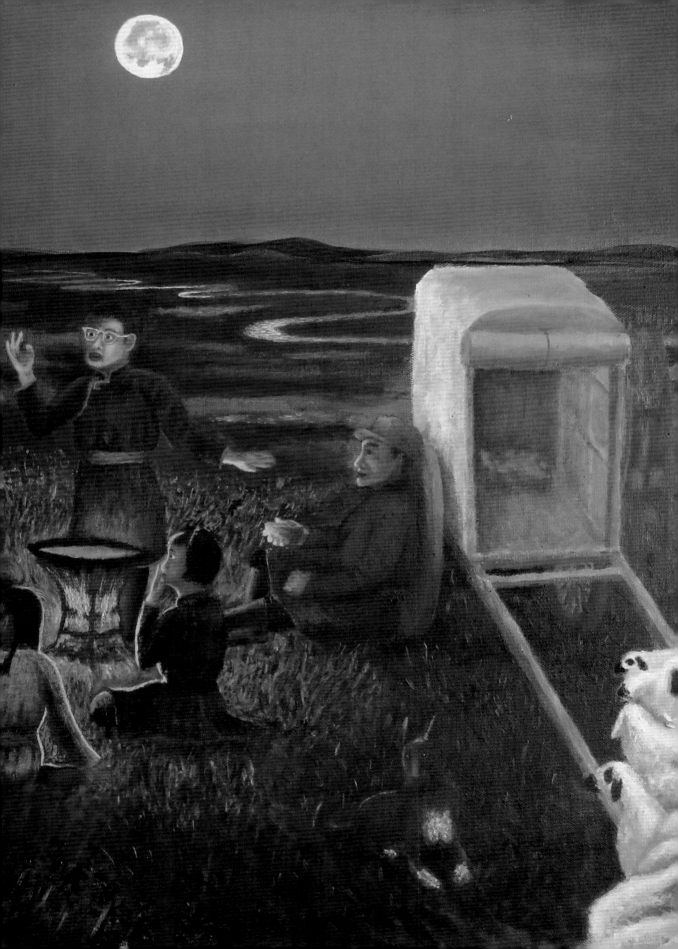

上各自的羊群，牛車裝上最簡單的生活必需品，我們三家人三群羊開始了「走敖特爾」行程。第一天，三群羊順利趟過了烏拉蓋河，進入這片開春以來，無人涉足的草場。河南岸的草場可真是不一樣啊，這裡幾乎是一馬平川，只有一些矮丘。草深過膝，深色碧綠的城草中，大片大片的散佈著綠色稍淺的羊茅和綠中稍帶嫩黃的無芒雀麥。綠色的牧草中，點綴著一叢叢一片片金黃的旋複花、紫色的龍膽、大薊花，間雜著成片的正在結莢打籽的苜蓿和結穗灌漿的羊草。羊兒們一頭紮進河畔草叢就忘記了世間一切，只剩下一件事——吃。幾乎是閉著眼睛，鼻子碰到什麼就吃什麼。籽實飽滿的黃羊尾巴草，甜嫩爽口的節節草，掛滿豆莢的苜蓿草，鮮美的白蘑，豐腴多汁的駱駝乳頭。它們不停地扯、拽、甩頭，胡亂咀嚼，囫圇吞咽，個個都在埋頭苦幹，緊張有序，一刻不停。草叢中一片輕細的沙沙聲響。

傍晚，每隻羊都拖膨脹的碩大的肚子，裡面裝滿各種草葉，草籽，漿果，鼓鼓囊囊的像是就要炸開。它們疲憊不堪，步履蹣跚，再也不願多邁一步。於是牧羊人就把他們聚攏一起，就地臥盤。第一天的營地選在烏拉蓋河畔的一個小山坡上。三群羊分別臥盤在山坡下的三個方向。被山坡擋住，各群羊兒們彼此看不見。坡頂的牧羊人卻把三群羊盡收眼底。

月光下，篝火旁，輕輕流淌的九曲河烏拉蓋畔奶茶清香四溢。很快又被香噴噴的羊油餡餅的味兒替代。牧人們聚在坡頂享受索米雅、革命和蓮花烤的野蔥羊肉餡餅。茶足飯飽後，是我們快樂和浪漫時光。我們開始講故事、唱歌、説笑話、聊隊裡誰的馬好……直到牛糞火漸漸息滅，大家各自找地方睡覺。有的在牛車底下鋪一塊氈子，有的支起一塊哈納圍成的套布格，有的睡在哈瑪車裡。營地安靜下來，只有羊兒輕輕的反芻咀嚼聲，山羊的咳嗽聲，和牧人鼾聲此起彼伏。

清晨，天朦朦亮，羊群趁著晨露離開營地，像一片沉降地面的白雲，飄向更遠的地方，開始新一天猛吃。一縷炊煙輕悠悠升起。牧人們在清涼的晨霧中喝過早茶，收起帳幕、家什，套上牛車出發。牛車慢慢移動，跟隨羊群像漂蕩在草海中的扁舟。朦朧的東方這才塗上一抹豔紅。

接下去的二十六天，幾乎每天都在重複這一過程，不同的是羊兒的尾巴越來越大，眼看從盤子變成臉盆。我們每天傍晚都講不同的故事。阿迪亞和巴雅爾講了很多蒙族民間故事，記得有個故事講的是獅子是如何從草原絕跡的？我才知道，原來這片草原上是有獅子的，因為中了狼的計才跑去非州。從那以後狼在這裡稱大王。我每天傍晚都講一段福爾摩斯探案的故事，先講巴斯克

月光下，
篝火旁，
輕輕流淌的九曲河烏拉蓋畔
奶茶清香四溢。

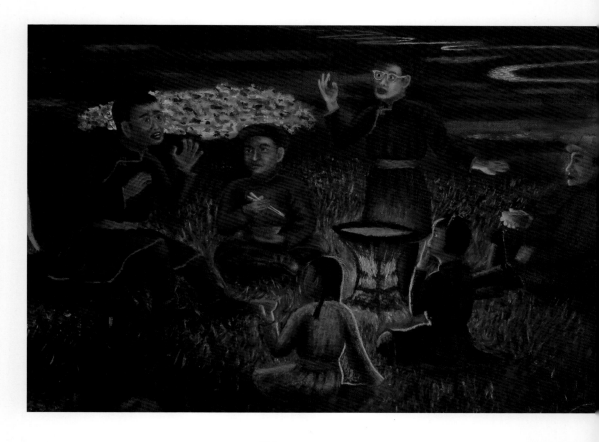

維爾的獵犬，後來又講血字的研究。我的蒙語詞彙量應付日常生活沒問題，講英國偵探故事就遠遠不夠了，全靠革命翻譯。大家聽得津津有味，每天盼著晚飯後的講故事時間。是我善講故事嗎？其實，更重要是革命繪聲繪色的翻譯。

第一場霜後，碧綠的原野抹上了斑駁的金色。我們走上了歸程。

50 年後，我一直對那次「走敖特爾」的經歷念念不忘，我感覺是穿越了千年，過了一段古代遊牧民族一樣的生活，一樣的木輪牛車，一樣的牛糞火，一樣的奶茶，一樣的「走敖特爾」。不一樣的是，傍晚除了蒙古民間故事，多了福爾摩斯探案集。「走敖特爾」是在傳統的遊牧生活上更高一層遊牧形式，是極端遊牧。是遊牧蒙族千百年來積累傳承的，能使羊群在最短的時間內長胖長肥的效率最高的放牧形式。

今天，隨著草場承包制的實行，「走敖特爾」這一放牧模式已消失。當年我們所經歷的草原遊牧生活已經一去不復返了。那段生活也成了我心中美麗動人的神話。

寶格達山行（1）

　　1971 年初冬，冬儲肉食宰羊以後，北午和我開始了去寶格達山拉木頭的行程。這趟活是由大隊組織的，為各畜群組運回修造牛車和蒙古包用的樺木。每個畜群組出兩個人，每人趕一串由 10 輛牛車首尾相連成一串車隊。儼然是一列小火車。全大隊 7 個組，14 串，大約 140 輛牛車，趕起來也是浩浩蕩蕩頗為壯觀。三組是全北午和我兩個知青，其他組都是牧民。我們倆是主動申請去的，每天放羊放馬煩了，想幹點新鮮事。

只是滿懷嚮往和興奮，
好像是去長途旅遊
或歷險記。

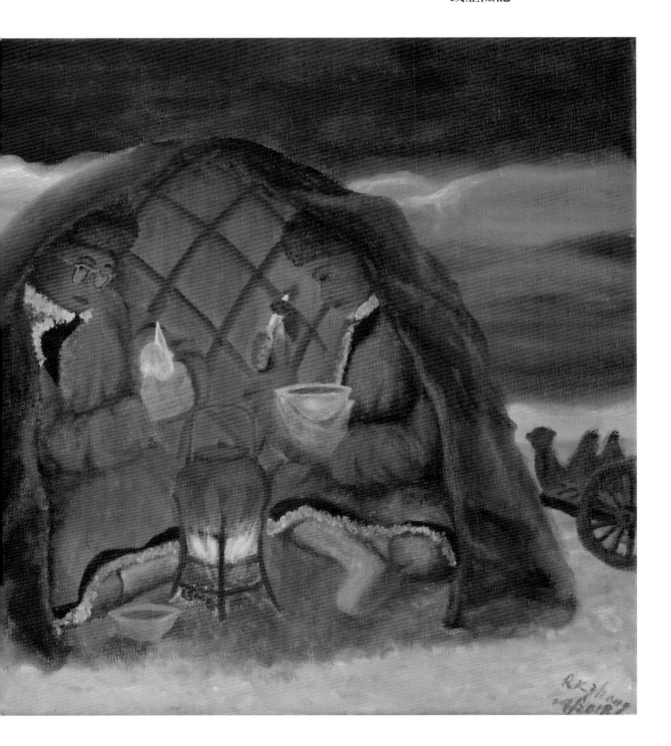

記得出發那天是個晴朗的早晨，金黃色的草稍結了厚厚的霜，在和旭的冬日的陽光下閃著銀光。雖然已入冬，穿著厚厚的羊皮袍，卻感受著舒適和溫暖。差不多全組的大人孩子都來送行，組長格斯克，巴雅爾，金巴，額吉，阿媽，布里根……各家都送了大包小包的食物，煮熟的手把肉，甜乳酪，酸乳酪，炒米，炸果子……煮熟肥羊尾巴就有三個，每個都有臉盆大。還有千叮嚀萬囑咐，各類注意事項，緊急情況如何對應……巴雅爾格外叮囑我：「臭柳杆是最好的套馬杆。記得看見了多砍些回來，越長越直越好！」全組人的送行讓我和北午的心情頗有一些壯士出征前的感覺。我們知道路途遙遠艱辛，但苦累和寒冷都不在話下。只是滿懷嚮往和興奮，好像是去長途旅遊或歷險記。

一路上，清晨 4 點多，天還黑咕朧咚就套車出發。九點左右，太陽剛剛升起，停車休息喝早茶。10 點左右又接著走。下午 4 點左右，太陽快落山時停車各自做晚飯。要做晚飯先得趁天亮看得見揀夠牛糞。我和北午帶了一個套布格，就是一塊哈納牆撐開，再蓋上一塊氈片的最簡易蒙古包（如圖）。今天，我查遍谷歌和百度，都沒有套布格的描述和圖片。希望這最簡易蒙古包不會失傳和遺忘。套布格也是遠古傳承下來的遊牧文化的寶貴結晶，遠比現代帳棚簡單實用。點起牛糞火，套布格裡馬上就暖和了。幾塊牛糞

就燒開一壺茶。狹小的空間剛好容納北午和我。我們先從冰凍羊尾上削下一片片的雪白羊脂，鋪到碗底的炒米上，再鋪上一層紅肉片，最上面是乳酪，再澆上燒開的茶。熱茶泡透的羊尾片是透明的，嚼起來脆脆的，有一種渾厚圓潤的味道。北午和我狼吞虎嚥，都要連吃 3 碗。吃得全身熱乎乎。晚飯後 8 點多鐘，別的事也做不了，就早早睡了。小小的套布格正好擠下倆個人。都是穿著皮德勒和氈靴睡。底下墊一層，上面蓋一層皮被。雖然北風呼嘯，零下 40 度以下，我們卻每天睡得熱乎乎，有時熱得把皮被掀掉。我知道那是羊尾巴脂肪的作用，熱量太高了。我明白了為什麼額吉，布里根，阿媽，每家每戶都要給我們帶羊尾巴。謝謝你們！也懂得了為什麼羊兒們能在露天的臥盤裡熬過如此嚴寒冬天。為什麼羊兒們秋天臉盆大豐滿沉重的尾巴，到春天變成縐巴巴的破抹布。

可能在耶誕節前後，我們的牛車隊到達賀斯格湖。雪原上，月光清輝中，北午和我夜宿冰封的賀斯格湖畔。我們的晚餐很豐富。手把肉，肥羊尾，甜乳酪，酸乳酪，炒米，炸果子（感謝額吉，布里根和阿媽為我們帶的食物）。

這一幅童話中的場景常常出現在我的夢境中。

寶格達山行（2）

2004 年，我偶然在草原戀合唱團網站上看到邢奇的一段文字，提到他在七十年代初和我的一次偶遇。

曬寶人（邢奇）：

七十年代初，記不得是七幾年了，我們蒙古包前過了一串牛車，有幾個人坐在車上，看樣子像知青（那時候知青分辨人的能力就是強，遠遠一看便知來者是牧民還是知青）。騎馬追上去一看，其中的一位竟是我初中時的同校同學鍾瑞琨，高中時他去了另一個學校，一直沒見，倒在這裡碰上了。一問才知，他在鄰近的烏拉蓋公社插隊，現在是去寶格達山拉木頭經過這裡。穿得那叫一個破，加上幾日長途的疲憊，形象很是狼狽。後來再沒見他，我返城後在書店裡發現了鍾瑞琨寫的這本《寶刀傳奇》，封面是楊剛畫的，楊剛在七零年左右也曾在我們滿都寶力格牧場客串了一把插隊（在學校沒分配前在我們牧場找同學住過一段），封面靠上的地方畫了一輛牛車。這本書是 1984 年出的，在內蒙知青裡，這本書算是出得早的。聽說鍾瑞琨現居美國，專業好像是搞醫的，當年寫這本《寶刀傳奇》，應該是草原情結鬧的吧。

看到這段文字後，我極力回憶當年的情景。那是在 1971 年初冬，宰羊冬儲肉食以後，我們開

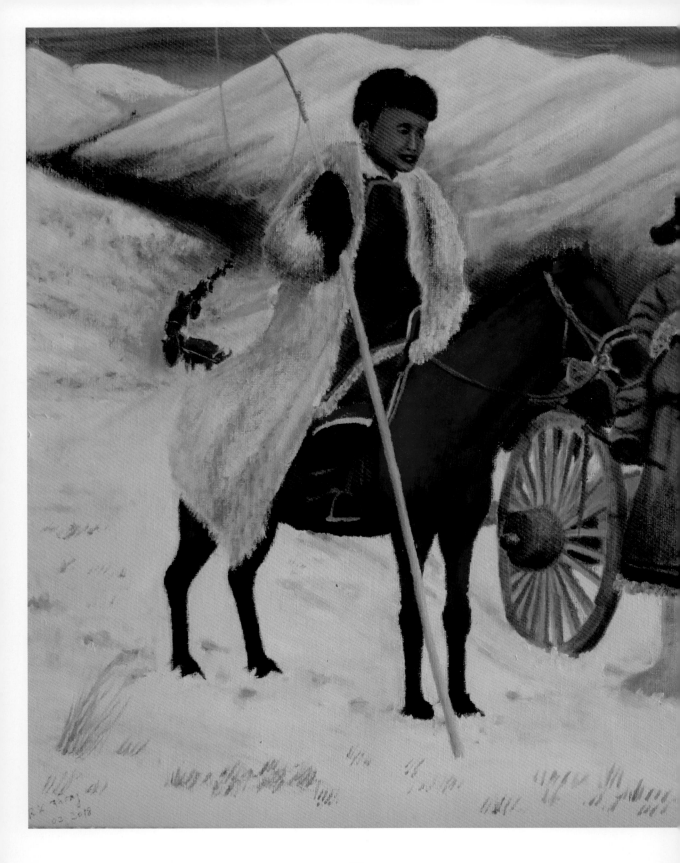

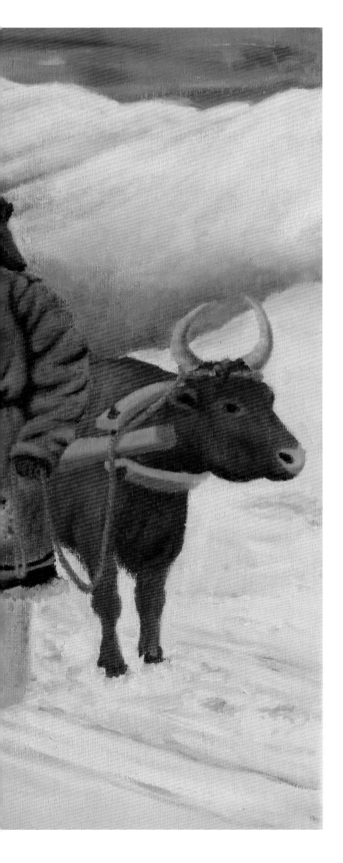

（他）現在是去寶格達山拉木頭經過這裡。
穿得那叫一個破，
加上幾日長途的疲憊，
形象很是狼狽。

始了去寶格達山拉木頭的行程。一路上是很辛苦，但是有北午同行，倒也沒覺得有什麼過不去的。甚至有些享受這種遠古傳承下來的，一成不變的運輸形式。也許古代鏢局走鏢也就這樣吧。不過人家運銀子，我們運木頭，路上不用擔心劫匪。一路胡思亂想，在寒風凜冽的牛車上凍得哆里哆嗦，把自己想成一個走鏢護鏢的大俠倒很是過癮。想著想著，有時真覺得自己是個英俊彪悍的江湖好漢。趕著慢慢騰騰，亦步亦趨的破牛車也就不那麼乏味了。記得路遇邢奇後第二天，從賀斯格烏拉軍墾兵團（五十三團）團部前的街上經過時，我也是這種心境。一群身著整潔軍裝白胖粉嫩的兵團姑娘們看著我的長串牛車走過。我覺得她們看我的眼神有點怪，是羨慕嫉妒？我心中洋洋得意，是在羨慕你們的插隊王子了吧，你們這輩子也不會有我們的傳奇般自由生活。心中是驕傲是自豪，絕沒有過一絲一毫自慚形穢。

邢奇對我那時形像的描述讓我徹底崩潰了。「穿得那叫一個破，加上幾日長途的疲憊，形象很是狼狽。」這應該是我當時最真實的寫照了。也難怪，6、7天沒洗臉沒刷牙，白天風疵雪打，傍晚牛糞煙薰火燎，早已是「滿面塵灰煙火色，兩鬢蒼蒼十

指黑」。只是當時我的自我感覺太好了，又沒有鏡子可照，真不知道原來如此慘不忍睹。回想當時那些奇怪的眼神，原來那些兵團美女們是在看一個揀破爛的乞丐？

現在，我查了百度。烏拉蓋到寶格達山是 438 公里，開車 6 小時 12 分鐘。需沿公路繞道興安盟。直線距離其實只有 360 華里左右。我們當年走牛車道，往北經滿都寶力格，賀斯格烏拉到寶格達山，基本是直線。牛車清晨天不亮 5 點就出發，上午 9 點左右卸車喝茶吃早飯。11 點套車前行，下午 3、4 點卸車喝茶和晚飯。一天能走三、四十里，不到 400 華里的路程走了十幾天。加上在寶格達山伐木裝車 7、8 天，來回用了一個多月。

我回憶那天路遇邢奇的情景，力圖在這幅畫裡重現當時場景。邢奇也是羊倌。於 2011 年 1 月病逝。僅以此圖此文紀念草原詩人邢奇和當年的朋友們。

寶格達山行（3）

　　那年（1971）初冬，大隊組織全隊 7 個畜群組的牧民去寶格達山拉木頭。每組兩人，每人驅趕連成一串的 10 輛牛車外加一頭備用牛。三組是老全和我主動要求去。雖然料到一路會非常艱辛，也認定將是一段難得的人生經歷。140 輛牛車分趕成 14 列，綿延二里多路，浩浩蕩蕩的出發了。一路的千辛萬苦自不必多說，我們趕著牛車跋山涉水，12 天後終於到達寶格達山。剛紮下套布格就刮起了白毛風。第二天雪停了，但氣溫極低，西北風像刀子般劃臉。早起，牛群不見了。因為那天輪到二組的人放牛，二組的哈斯只好一早去找牛了。他騎上駱駝出去轉了一圈，半個多小時就回到大隊的帳棚裡。五、六、七，三個組來拉木頭的 6 個人都住在這大帳棚裡。現在所有的人都聚在這裡憂心忡忡的等牛群的消息。找不到牛，我們什麼也做不了。

　　哈斯鑽進帳棚垂頭喪氣地說：「沒找到。」隨後盤腿坐下，倒了碗熱茶，端到嘴邊，又說：「我估摸著牛群想家了，往回走了，所以就順著回家路方向追下去。可我一直追過烏拉蓋河木橋，也沒看到牛群的影子。只好回來了。」一副無可奈何的樣子。

　　「我現在估摸，牛群可能順風向東南方向跑了。」他又說。

　　顯然，哈斯的畫外音是說：「現在順風去找牛，你們誰願去誰去吧。這回可輪不到我了。」

眾人面面相覷，似乎誰也不願這麼酷寒的天氣出外找牛。

　　我說：「我去吧。」說完出了帳棚，解開韁繩，翻身騎上駱駝，順風向東南方向跑去。

　　我一直順風跑下去，翻過一座山又一座山，卻一直看不見牛群的蹤影。最後我騎著駱駝登上一座很高的雪山。也不知是到了哪裡。放眼望去，白茫茫的雪野盡收眼底。靜悄悄的，連綿起伏的雪坡上看不到人煙，見不到畜影。看不到一絲一毫生命的跡象。看來早已出了寶格達山林區。我相信牛群沒有可能一夜之間跑得比這裡更遠，這也就是說牛群順風跑的判斷是錯的。牛群可能還是朝回家的路上走了，這應該是最大的可能了。但是哈斯為什麼沒有找到牛群呢？我左思右想不得其解。無論是何種原因，我還是想嘗試這種可能性。

　　這時，太陽已經偏西了。如果原路回到寶格達山林場，再順回家路找牛群，可能已經天黑來不及了。我想，我現在在寶格達山東南方，回家的路是從寶格達山往西南走。這是直角三角形的兩個直角邊。如果我向正西方向從這三角形的斜邊直接插過去，一定能撞到另一個直角邊，也就是回家的路。再從回家的路上往寶格達山走，說不定能找到牛群。這樣走能省去很多時間，但也是非常危險。一是沒有指南針，方向很難把握。再就是，這是沒人走過的雪野，未知路上的風險。時間緊迫，顧不了再多考慮，我催促駱駝，估計方向，向西直奔而去。

依然是翻過一座山又翻過一座山。我騎著駱駝最終來到這畫面上的冰凍的小河前。無論如何催促，駱駝就是不過河，就是不敢往冰上踩。我只好下了駱駝，在前面拉它過河。但根本拉不動。我只好幾次三翻來回走過冰河，示範它踩在冰上一點問題也沒有。你瞧，沒什麼可怕的。小心一點，不會摔倒。再使盡全身力氣，拉它，拽它，它嚎叫著，噴著唾沫，糞沫，還就是紋絲不動。

我想盡了各種能想到的辦法和招數。比如，脫下皮德勒鋪在冰面上，把雪一把一把捧過來蓋住冰面，都不起作用。畫這幅畫是想重現當時的情景。我氣急敗壞，無奈，絕望。駱駝膽怯，驚懼，恐怖。

時間就這樣一分一秒的過去了，太陽越來越偏西了。我焦急萬分。在那冰天雪地裡卻面紅耳赤，渾身冒汗。難道我就栽在這冰凍的小河上？我把脫下的皮德勒平鋪在雪地上，仰面朝天躺在上面，凝望著高天滾滾寒流急的天空，慢慢冷靜下來。這頭駱駝是我的老哥們兒放駱駝的金巴給我們去寶格達山騎的，平時非常聽話，非常乖。我去年冬天放羊也騎過，騎上連鞭子都不用，跑起來很輕快。今天是怎麼啦？連不到兩米寬的小冰河都過不去了？

這時，我忽然想到一個妙招。一翻身跳起來就去嘗試。這一招兒終於讓駱駝過了河。

接下去的路程上，我騎著駱駝越想越欽佩自己就地取才，克服困難，解決問題的能力。天才！

所有可能被我利用的東西都在畫面裡。你能猜到我是用什麼招數讓駱駝過冰河的嗎？（答案在最後）

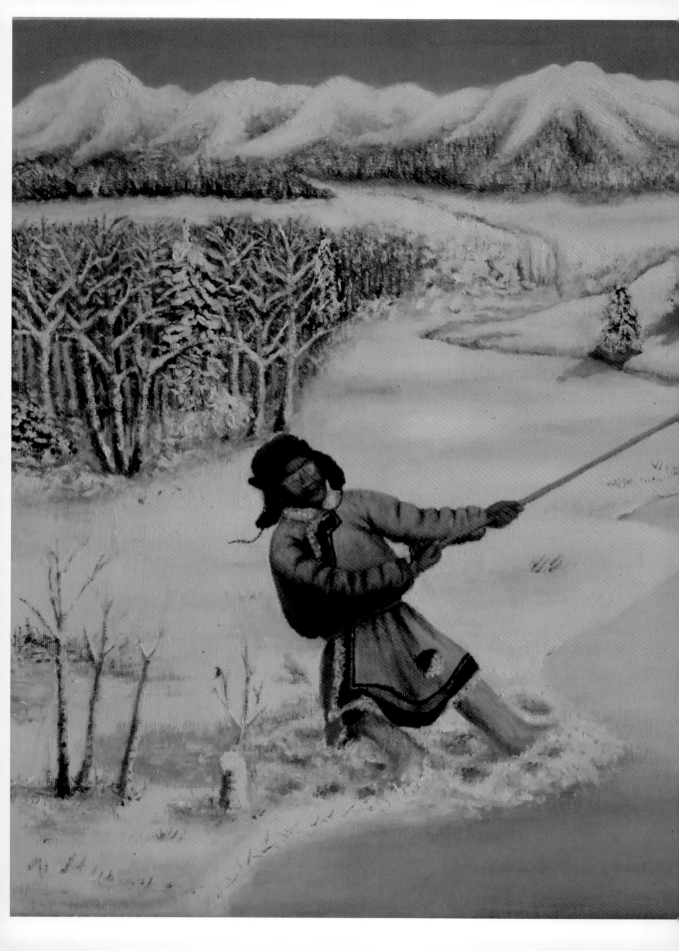

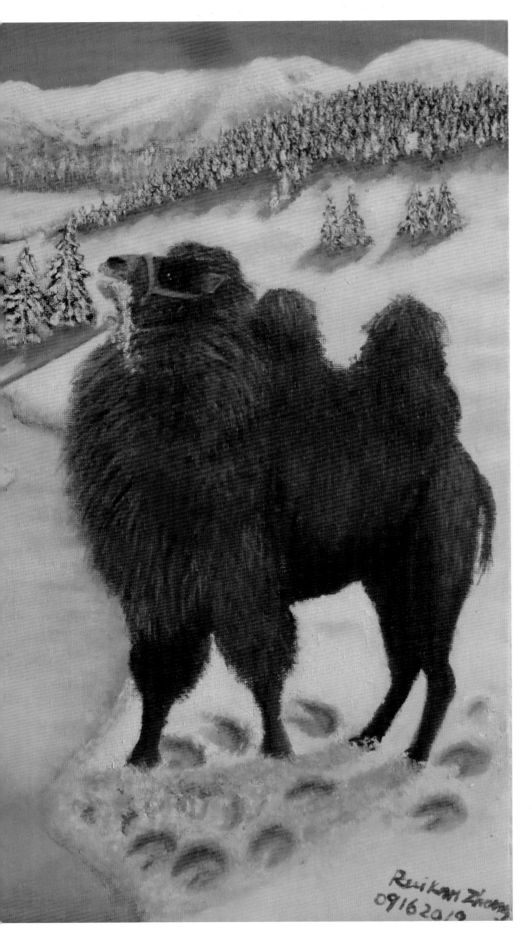

所有可能被我
利用的東西都
在畫面裡。

Reikan Zhang
09162010

後來：

　　以刀子般的西北風一直紮在我的右臉頰上來判定方相，我終於在太陽落山以前，正如我的判斷，插到了從寶格達山回家的路上。看到雪封的路上和周邊山坡沒有牛群走過的痕跡，我就順這條路往寶格達山林場方向走。一路上，我仔細的搜索周邊山野雪坡，卻一直看不到牛群的蹤影。毫無熱氣的太陽落山了，天色很快就暗下來，我騎駱駝離寶格達山林場越來越近，也就越感到失望。難道牛群也真的沒往這個方向走？那牛群會跑到哪去了？一百五十多頭的牛群我絕對不會漏掉看不見。難道是來了狼群，把牛群驅趕向另一個方向？

　　我正這麼想著，天色越來越暗，來到了最後一道山梁前。翻過這道山梁就看到寶格達山林場。這時，我注意到左面的山窪裡灰糊糊的雪坡上有一片黑糊糊的影子。是灌木叢吧，根本不會是牛群。我這麼想著，卻鬼使神差的扭轉了駱駝韁繩的方向。可能是想碰碰最後的運氣吧。越跑越近了，我終於能辨認出那是牛群了！驚喜！

　　啊，這真是它們！金巴家的大角黃牛，我的頭牛。巴雅爾家的黑斑紅牛，敖勒布家的黑牛，格斯克家的花斑牛……大家都在呢！

　　當我把牛群趕回寶格達山林場我們大隊的宿營地後，第一件事是把哈斯揍了一頓。第二件事是抱住累得臥在地上的駱駝，在它臉上親了一口。它回親我的是噴了我一臉唾沫和返芻的糞渣……

答案：我把腰帶解下，一端拴在駱駝韁繩上，另一端綁在河對岸的樹樁上，脫下皮德勒鋪在冰面上。然後，折下一根樹枝抽打駱駝屁股。駱駝疼得沒辦法，只好踩著皮德勒跑過冰面。

後記：一牧・千年

2018 年 9 月，我和幾個插隊的朋友，在闊別 50 年後回到金秋草原，看望牧民老友。巴雅爾，索布達，阿迪亞，革命，蓮花，索米亞等都健在。格斯克家額吉快 90 歲了，身體依然硬朗。記得她第九和第十胎是我幫助接生的。久別重逢，格外親切。情誼絲毫沒有因時間和空間的久遠隔絕而消散。然而，老額吉，布里根，金巴老哥，格斯克組長，阿迪亞家額吉等均已離世。

回程路上，浮想聯翩，心潮難平，總覺得淚水湧在眼眶中。寫了下面的詩：

額吉，你在哪裡？

五十年生，五十年死，
五十年風雨蒼茫，記憶猶清晰。
額吉，你在哪裡？
布里根，你在哪裡？
歐布根阿哈（老哥），你在哪裡？

瘋狂的年，荒誕的月，
幸運把我們帶到這片土地。
難擋刺骨寒風冽，
暖心的是布里根的熱奶茶；
不敵蕩天橫空雪，
熱身的是額吉的奶皮拌炒米。
一針一線縫成厚厚皮褲，
慈愛為我們遮風擋寒雨。
糞火青煙熏成金色皮袍，
傳承教會我遠古牧人的秘密。

深邃星空下，
烏拉蓋河低吟長調流淌永不息。
牛糞篝火旁，
銅壺奶茶哼唱著古老的民謠曲。
羊群在臥盤安閒倒嚼，
牧人篝火旁圍坐在一起。
奶茶醇酒我們共飲，
烤肉滋滋河畔飄香氣。
烏珠穆沁草原夜空裡，
迴蕩著牧人的歡聲和笑語。

我們曾有過多少浪漫，
我們曾有過多少快樂和歡喜……

又是同樣的初秋，
今天回到了這裡。
天邊草原就在眼前，
這是真實，還是夢境裡？
熟悉的花套布格，
已讓我不知是悲和喜，
親切的曉安諾爾，
更是心潮起伏，難忍熱淚雨。
望天地之間悠悠遠方，
草原隨著陣陣清風，
撲入我的胸懷裡。
額吉啊，漂泊的孩子走近你。
額吉啊，允許我再次擁抱你！

從那天起，我就有了個願望，想把草原生活記憶變成畫面和文字。如今終於得以實現。

作者感謝同是內蒙知青的李懷延，李忱，李田和李志偉對文字的建議和編輯。

鍾瑞琨　　　2020 年 6 月 18 日

國家圖書館出版品預行編目資料

烏拉蓋河畔/ 鍾瑞琨 著
　--初版-- 臺北市：博客思出版事業網：2020.12
ISBN 978-957-9267-84-7 (平裝)

1.油畫 2.作品集

948.5　　　　　　　　　　　　　　　　　109015858

烏拉蓋河畔

作　　者：鍾瑞琨
主　　編：張加君
美　　編：塗宇樵
封面設計：塗宇樵
出 版 者：博客思出版事業網
發　　行：博客思出版事業網
地　　址：台北市中正區重慶南路1段121號8樓之14
電　　話：(02)2331-1675或(02)2331-1691
傳　　真：(02)2382-6225
E—MAIL：books5w@gmail.com或books5w@yahoo.com.tw
網路書店：http：//bookstv.com.tw/
　　　　　https：//www.pcstore.com.tw/yesbooks/
　　　　　https：//shopee.tw/books5w
　　　　　博客來網路書店、博客思網路書店
　　　　　三民書局、金石堂書店
經　　銷：聯合發行股份有限公司
電　　話：(02) 2917-8022　　傳　真：(02) 2915-7212
劃撥戶名：蘭臺出版社 帳號：18995335
香港代理：香港聯合零售有限公司
地　　址：香港新界大蒲汀麗路 36 號中華商務印刷大樓
　　　　　C&C Building, 36,Ting, Lai, Road, Tai,Po, New,Territories
電　　話：(852)2150-2100　　傳　真：(852)2356-0735
出版日期：2020年12月 初版
定　　價：新臺幣380元整（平裝）
ＩＳＢＮ：978-957-9267-84-7

版權所有・翻印必究